每天 寫點

負能量

目次

006 「醜字鬧心」鍵人╳「美字舒心」丹硯的初相遇！

每天寫點負能量

010 丹硯老師的結構呼應習字法

014 1. 最靠得住是金錢／最靠不住是人／說談錢傷感情的人／最容易因為錢出賣你

018 2. 其實我相信人有無限可能／因為再萬無一失的簡單事／還是會被我搞砸

022 3. 男女之間一定有純友誼／每一個我認識的女生／都說最多只能跟我當朋友

026 4. 總有人輕而易舉就得到／你千辛萬苦才靠近的成果

030 5. 很多人喜歡說／都是別人教壞他的小孩／那怎麼不自己教好你的小孩

034 6. 現在很多人／都說著要勇敢做夢／結果都只剩下做夢的骨氣／而沒有了夢醒的勇氣

038 7. 大多數人並不是真的忙碌／只是不想被發現／自己並不是那麼重要

042 8. 做個愛笑的人／其實更容易受傷／你總是笑／別人就覺得怎麼傷你都沒關係

046 9. 為什麼會說紅顏薄命呢／因為沒人在意醜的活多久

050 **10.** 很多人喜歡說自己一無所有／我就覺得奇怪／你除了有病之外／還有雙下巴啊

054 **11.** 現在人聯絡的方式越多／卻越難聯絡到一個人

058 **12.** 以前我以為錢可以買到一切／後來才發現沒有辦法／因為我錢不夠

062 **13.** 雖然努力沒有什麼幫助／但是過程很重要／你可以發現自己真的是弱爆了

066 **14.** 大多數愛嚷嚷做自己的／不過是因為能力太差／無法扮演好社會的角色而已

070 **15.** 誰說我是三分鐘熱度／連一分鐘都不用／我就放棄了

074 **16.** 有些人的是非觀念很清楚／就是只准別人說他是／不准別人說他非

078 **17.** 大多數的冷眼旁觀／都只是無能為力而已

082 **18.** 很多人說懂了／不過是放棄理解了

086 **19.** 我耳根子其實很軟／只要別人強硬點／我就屈服了

090 **20.** 眼看也快畢業了／沒什麼東西好送老師／只好把他教的東西還他了

094 **21.** 喜歡的東西那麼多／你都買不起了／喜歡的人就一個／你怎能奢望在一起

098 **22.** 你這麼成熟懂事／應該沒什麼人疼你吧

102　**23.** 身邊總有這樣的人／明明自己事情都做不好／卻總是喜歡教別人怎麼做事

106　**24.** 我以為自己長得很耐看／沒想到別人看我幾分鐘就受不了

110　**25.** 長越大／陪你過生日的人越多／慶祝的時間卻越短

114　**26.** 很多人不是愛逞強／而是沒有人發現他撐不下去

118　**27.** 我一直覺得自己力氣很大／一個人居然可以扯全公司的後腿

112　**28.** 要是你習慣了孤單一人／你就會發現／這種與世無爭的感覺真是太爽了

126　**29.** 有人說我不好相處／那是因為我沒有想要跟你相處啊

130　**30.** 有些人總是喜歡為別人著想／但別人根本不需要你為他們想

134　**31.** 你說爛泥扶不上牆／我當爛泥好好的／誰叫你把我扶上牆呢

138　**32.** 長大後才知道／原來不是年紀到了／就都會結婚

142　**33.** 很多人喜歡問自己做錯了什麼／但事實上他們根本沒做對什麼

146　**34.** 我常勸人做事一定要三思而後行／不做行不行／給別人做行不行／改天做行不行

150　**35.** 俗話說／萬事起頭難／過了之後就會變得更難

154　**36.** 你心掛念放不下他／他卻已經把你放下

158 **37.** 其實世界就是我們的遊樂場／只是
大部份的人是工作人員

162 **38.** 如果你一直很胖／代表著一直有
個人在寵你

166 **39.** 大多數人的生活／都像是童話故
事一樣／只是都只有開頭而已

170 **40.** 我爸爸常跟我說／做人不要一直
跟別人比較／一直輸感覺很差的

174 **41.** 長得胖的好處／就是逛街看到好
看衣服時／基本上不需要看價錢／因
為根本沒我的尺寸

178 **42.** 分享個同理心的好觀念／當你跟
你討厭的人說話時／他也很痛苦喔

182 **43.** 每個人都有自己的地雷／尊重別

人的地雷才能好好的相處／我的地雷
就是跟你相處

186 **44.** 別輕易放棄你的夢想／要好好堅
持下去／多年之後／才能證明你真的
是在做夢啊

190 **45.** 我媽常跟我說／找女朋友啊／不
要光是看人家的外表而已／還要看看
自己的外表

194 **46.** 有時候覺得工作很煩／就找個地
方旅遊吧／把錢花光後／就會認命的
工作了

「醜字鬧心」鍵人與「美字舒心」丹硯的初相遇 ♥
一對一練字，矛盾大對決！

在一個陽光燦爛的午後，自忖和美字絕緣、徹底放棄治療的「負能量」鍵人（林育聖）來到了約定的地點。

今天，他即將在這裡接受人稱「美字丹大」的丹硯老師一對一練字教學……丹硯老師獨創的「結構呼應」逐字拆解教學法，真的可以化腐朽為神奇嗎？

鍵人手稿

01 穩定的結構最重要

一番寒暄過後，丹硯老師也親眼看到鍵人那鬧心至極的醜字了。但不愧是致力於教學生寫好字的丹硯老師，還是笑咪咪的，非常的樂觀正向，顯然對自己的教學法非常有信心。時間不多，今天就先從鍵人為讀者簽書時，最常寫下的「鍵人聖」三字學起吧！

↓

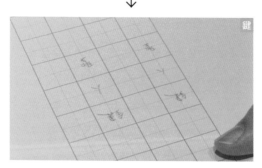

一開始，鍵人也和丹硯老師一樣寫在白紙上。
結果，每個字都非常的飄逸……OK 好。
還是從「四分割法」方格紙上的練習開始吧！

丹硯老師定下了今天的策略 ─────
先讓字的結構穩定下來，再來追求更進一步的美感。

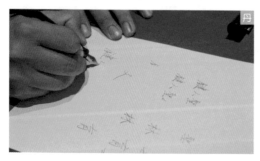

首先由丹硯老師寫下示範字。

02 丹硯式「逐字拆解」教學法

鍵人寫的字終於不再亂飄了。接下來，要如何才能讓寫出來的字更好看呢？在這裡，丹硯老師要示範的就是丹硯式習字法的核心——「逐字拆解」。就讓我們跟著丹硯老師一起分析字的架構，一一破除醜字的業障吧。首先，從「鍵」這個字開始。

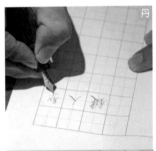

丹硯老師再次示範：寫在方格紙上的「鍵人聖」。結構是重點！

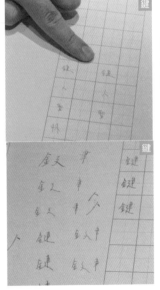

鍵人再次挑戰！在方格紙上寫字看起來還是非常歪斜。

每個零件分開寫的時候，都要盡可能地拉長。左邊的零件要往右邊靠、右邊的要稍微往左靠，如此組在一起的時候字就會緊密結合，不過胖。

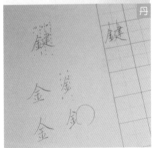

「鍵」，可以拆解成「金」、「廴」、「聿」三個零件。

咦，有沒有這麼神奇？只是拆解、分開練習、再試著重組成字，就差這麼多了嗎？
就算是同一個媽媽生的也會認不出來吧。

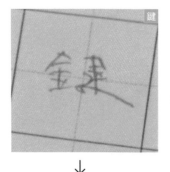

BEFORE

↓

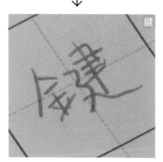

AFTER

雖然認真練字比想像中更累，但看到自己前後半小時左右寫出來的字就有這麼大的差異，鍵人也信心大增了。

接下來，是「人」這個字。雖然只有兩劃看起來好像很簡單，但要想寫得好看，還是有訣竅的。一般我們會左一豎、右一豎，就完成了這個「人」字。但事實上，這個字的筆畫不是單純的直線。

左側的長撇，線條要圓弧，尾巴要尖；重點尤其是尖尾要出來。左撇的尖尾做出之後，右側則是一捺、稍作停止之後，再把筆尖帶出去。

鍵人越寫越好了！漸漸抓到了寫字的訣竅。

BEFORE

↓

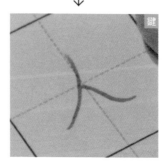

AFTER

最後，是「聖」這個字。因為已經有前兩個字的拆解經驗，這次丹硯老師先在白紙上寫了一個「聖」字，再讓鍵人自己找出這個字的中心點，畫出垂直線和平行線：

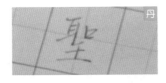

「聖」可以拆解為「耳」、「口」、「壬」三個零件。「耳」要把上下突出的筆畫略收起，下方那一橫可略微上挑，讓「耳」字更貼線。「口」則要避免完全貼線，必須保持一點點距離，且稍微往右側一些；這是因為「耳」明顯比「口」大，若兩者都緊貼著線，字的重量會明顯往左偏，結構的平衡感就被破壞了。「壬」則是左右均衡延伸拉長，穩踞下半部。

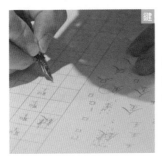

聖、聖、聖、聖、聖……不斷地練習。

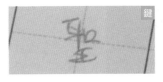

然後，鍵人一開始是把「聖」字寫成這樣的……難聽話應該不用再多說了。

徹底向丹硯老師學習了「鍵」、「人」、「聖」三字的拆解法之後，接下來就要正式挑戰「鍵人聖」三個字一起寫了。

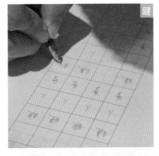

鍵人努力地在方格紙上重複練習再練習……直到「鍵人聖」三個字終於站穩了腳步，不再往四面八方飄移為止。

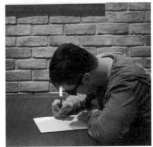

非常認真寫字不搗亂的鍵人會交出什麼樣的作品呢？

交卷了！（已虛脫）
丹硯老師幫鍵人檢
查每個字的結構及
筆勢。

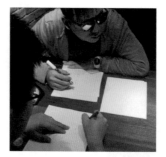

有點憂心的看著白
紙發愁……但最後
的成果！竟然人模
人樣！

丹硯老師仔細檢查，發現有幾處的筆勢可以再修正，但短時間內就達成這樣的練字成果還是太正能量了吧，一點都不負能量了。

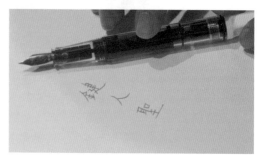

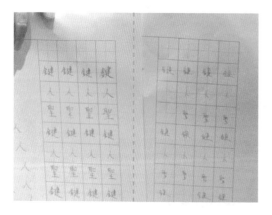

前後差別很大，可以看出原本的字跡是多麼的荒唐。但，這樣還不夠。幫讀者簽書的時候不會有格子可以對齊吧。所以最後，要挑戰的是——在白紙上寫下「鍵人聖」三個字！

此時一向覺得自己字醜是天註定的鍵人，都忍不住說：「我媽媽看到我的字變這麼好，她會感動。」

雖然這是一本練字書，不是勵志書，只是結果剛
好很勵志。
但連字這麼醜的鍵人都能成功了，你一定也可以！

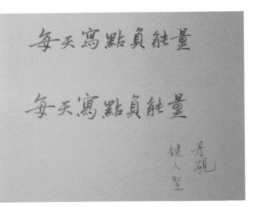

雖然字很醜，
握筆的姿勢倒是一開始
就很標準。

丹硯老師的結構呼應習字法

◎在這本《每天寫點負能量》中有許多寫法考慮到初學者的需求,所以採用了最簡單易記的結構法。不同於市面上以描紅為主的習字書,為了讓每個人能徹底讀懂中文字結構,我採用「結構呼應習字法」。目的是希望您熟悉文字結構後,經過一再練習,最後能發展出個人特色。

◎本習字帖中有些字的筆順和結構、寫法不是按照教育部頒訂的標準筆順。部頒的筆順並非全部合理,且某些字改動筆順會比較好掌握結構;而且有些結構寫法不採標準字,也可以增加書寫時的變化。

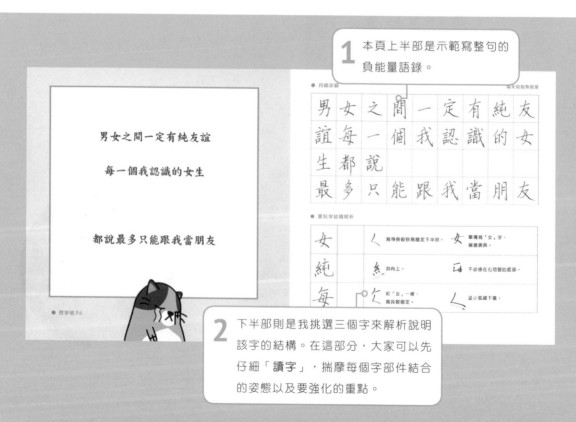

1 本頁上半部是示範寫整句的負能量語錄。

2 下半部則是我挑選三個字來解析說明該字的結構。在這部分,大家可以先仔細「讀字」,揣摩每個字部件結合的姿態以及要強化的重點。

我寫了一半的字，
另一半由您來完成。

3 本頁是「結構配合練習」，我寫了一半的字，另一半要由您來完成。人手不是機器，有些微的偏差是正常的，所以要練習配合既有的半個字來調整您寫上去的字體結構。切記要多觀察再動筆，寫完一格就停下來看看和範例字的差異。

◎ 第一次寫結構配合，如果情況允許，請使用鉛筆。來回多寫幾次，把不滿意的擦掉，掌握住滿意的結構位置之後再用鋼筆寫一次。寫得多、寫得快對理解結構不一定有幫助。我寧願您一天寫一點點，但是慢慢推敲結構才下筆。

請把這本書當成作業簿，勇敢寫上自己的字吧！

● 結構字配合練習　◎ 同偏旁延伸字

每天寫點負能量

女	女	安	純	純	飽	每	每	母
七	乁	娑	紅	屯	眍	勹	每	每
七	乁	委	純	糸	脆	勹	每	敏
十	十	妾	純	糸	鮑	勹	广	莓

既	女	之	間	一	定	有	純	交
誼								
生								
眾								

4 寫完結構配合之後，可以練習「同偏旁延伸字」，藉此熟悉同一個部件出現在同位置的寫法，以及呼應旁邊部件的方法。如果部件出現在不同位置，則要針對另一邊的部件做出對應的改變，如拉長、壓扁等。

015

5 本頁的每直行都有保留四格空白習字格，建議您不要一次寫完。請先寫完整本的結構配合之後再寫空白格。如此可以對照自己改變了多少。

最靠得住是金錢

最靠不住是人

說談錢傷感情的人

最容易因為錢出賣你

最	靠	得	住	是	金	錢	
最	靠	不	住	是	人		
說	談	錢	傷	感	情	的	人
最	容	易	因	為	錢	出	賣 你

● 重點字結構解析

最		旻	切齊 捺畫才有空間強調。		
談		炏	一樣是切齊。	炎	捺畫超出切齊線以強調。
容		容	有「宀」蓋時， 大部分筆畫都在它覆蓋之下。	容	超出「宀」蓋以強調。

蓉	容	容	淡	談	談	爺	最	最
慾	宀		惔	訞	炎	嵓	日	取
腳	宀	谷	啖	詼	炎	撮	旦	又
榕		谷	燚	言	炎	叢	旦	耳

最靠得住是金錢
最靠不住是人
說談錢傷感情的人
最容易因為錢出賣你

其實我相信人有無限可能

因為再萬無一失的簡單事

還是會被我搞砸

其	實	我	相	信	人	有	無	限
可	能	因	為	再	萬	無	一	失
的	簡	單	事					
還	是	會	被	我	搞	砸		

● 重點字結構解析

無		無 橫畫特別長。		無 左右兩側的二點呈八字。	
簡		左矮 門 右高 鉤較長		閒	「門」的兩側決定字的寬度，書寫右側時就要抓準範圍。讓它包住內部的「日」時，留下一樣寬的空間。
砸		石 當做部首用時，要拉長來配合右側。		短 ㄴ 長 轉折仍是一筆完成，但不可太圓。	

無	無	蕪	簡	簡	蘭	砸	砸	砥
無	仁	煎	管	間	藺	匝	石	磕
灬	無	舞	筥	簡	筵	匝	石	呫
無	無	熏	筥	簡	筠	匝	石	鉔

其實我相信人有無限
可能因為再萬無一失
的簡單事
還是會被我搞砸

男女之間一定有純友誼

每一個我認識的女生

都說最多只能跟我當朋友

男 女 之 間 一 定 有 純 友

誼 每 一 個 我 認 識 的 女

生 都 說

最 多 只 能 跟 我 當 朋 友

● 重點字結構解析

女		く	寫得長較容易穩定下半部。	女	單獨寫「女」字時，橫畫要長。
純		幺	斜向上。	亡	不必接在右短豎的底部。
每		欠	和「女」一樣，寫長較穩定。	人	呈小弧線下墜。

女	女	安	純	純	鈍	每	每	母
七	人	姿	純	屯	肫	匂	每	每
七	人	委	純	糸	肫	匂	每	敏
十	十	妥	純	糸	�	匂	ヽ	莓

男女之間一定有純友
誼每一個我認識的女
生都說
最多只能跟我當朋友

總有人輕而易舉就得到

你千辛萬苦才靠近的成果

總 有 人
輕 而 易 舉 就 得 到
你 千 辛 萬 苦 的 成 果
才 靠 近 的 成 果

● 重點字結構解析

舉		⺊⺕	非標準字，但比較容易掌握。	舉	留下空間給下方結構。
辛		立十	此二橫畫的寬度差不多。	辛	此橫特別長。 上方有長橫，縮短懸針給上方表現。
靠		告	把告留在中線以上，下方空間才夠。	靠	也可以誇張此橫畫。 上方若長，「非」要更扁。

027

舉	舉	與	辛	辛	宰	靠	靠	霏
夲	舁	譽	立	干	辜	非	告	靡
夲	舁	覺	立	十	梓	非	告	紙
十	舁	學	立	十	辟	非	告	靠

總有人
輕而易舉就得到
你千辛萬苦
才靠近的成果

很多人喜歡說

都是別人教壞他的小孩

那怎麼不自己教好你的小孩

很	多	人	喜	歡	說	都	是	別
人	教	壞	他	的	小	孩		
那	怎	麼	不					
自	己	教	好	你	的	小	孩	

● 重點字結構解析

壞		褢	剩下的空間不大，所以	褢	撩的接合點向上移讓它較為直立，以塞進小空間中。 鉤抓在格子中線位置。
孩		亥	這二撇不必太圓弧，彼此隔出大約等距之空間。	亥	長點。
你		你	左低右高， 所以右側結構突出一點點。	尒	右側的點可以比 左側的點稍低、稍長。

壞	壞	壞	孩	孩	孫	你	你	妳
襄	壞	懷	孩	孖	孜	尔	伱	妳
襄	壞	堆	孩	孩	核	尔	伱	伙
襄	壞	坂	亥	孩	咳	尔	你	伊

很多人喜歡說都是別
人教壞他的小孩
那怎麼不
自己教好你的小孩

現在很多人

都說著要勇敢做夢

結果都只剩下做夢的骨氣

而沒有了夢醒的勇氣

現在很多人都說著要
勇敢做夢結果都只剩
下做夢的骨氣
而沒有了夢醒的勇氣

● 重點字結構解析

夢		夕	要正好佔在格子正中央，不然「夕」太扁，字就不夠修長。	莗	為了「夕」的修長，上方結構全壓扁。
勇		力	下方的「力」為了承載上方的「甬」，形態變得寬扁。		
剩		乘→乗	當偏旁用時，讓出右方空間。	⊐⊫ 3：1	

夢	夢	戔	勇	勇	恿	剩	剩	乘
罗	罗	甍	力	甬	甬	刂	乘	利
罗	艹	甍	力	甬	男	刂	乘	剌
罗	艹	梦	力	甬	劣	刂	乘	刹

現在很多人都說著要
勇敢做夢結果都只剩
下做夢的骨氣
而沒有了夢醒的勇氣

大多數人並不是真的忙碌

只是不想被發現

自己並不是那麼重要

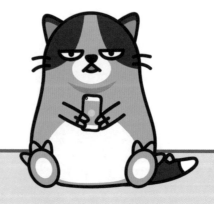

大 多 數 人
並 不 是 真 的 忙 碌
只 是 不 想 被 發 現
自 己 並 不 是 那 麼 重 要

● 重點字結構解析

忙		忄	如果會和右方的「亡」打架，此點可以上移一點。	忙	橫畫起筆抓在「忄」的右點下方。
碌		彔	上方扁。 捺舒展開來。		
並		丄	並字的穩定是靠中央支架維持的，支架穩了，點就可以流暢。	並	甚至這樣也不奇怪。

忙	忙	快	碌	碌	錄	並	並	亞
亡	忄	忸	彔	石	綠	亞	㇀	普
亡	忄	虹	彔	石	祿	亞	㇀	碰
亡	忄	茫	彔	石	剝	亞	㇀	椏

大多數人
並不是真的忙碌
只是不想被發現
自己並不是那麼重要

做個愛笑的人

其實更容易受傷

你總是笑

別人就覺得怎麼傷你都沒關係

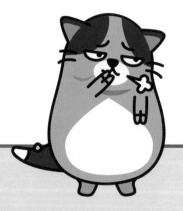

做個愛笑的人

其實更容易受傷

你總是笑別人就覺得

怎麼傷你都沒關係

● 重點字結構解析

笑		kk 以「kk」為部首，下方通常得留大一些的空間。	千 圓弧運筆。
傷		亻 傷　筆畫少　筆畫多　左側筆畫少，右側多，所以左側的「亻」要往左移，讓出更多右方空間。	勿 偏垂直。二撇有長短之分。
總		悤 「糸」下方三點往上斜，正好讓出一些空間給「心」的第一點。	悤 比上方的「囪」寬，左方有「糸」伸展空間，所以往右延伸。

笑	笑	笈	傷	傷	殤	總	總	嗯
天	ㄥㄥ	竽	昜	亻	觴	悤	糹	偬
夭	ㄥㄥ	樊	昜	亻	湯	悤	糹	驄
夭	ㄥㄥ	突	昜	亻	暢	悤	糹	聰

做個愛笑的人
其實更容易受傷
你總是笑別人就覺得
怎麼傷你都沒關係

為什麼會說紅顏薄命呢

因為沒人在意醜的活多久

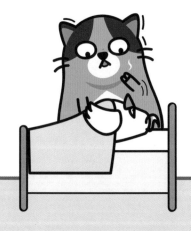

為 什 麼 會 說
紅 顏 薄 命 呢
因 為 沒 人 在 意
醜 的 活 多 久

● 重點字結構解析

顏		彥	為讓空間給右方「頁」，所以「彥」寫得修長。	頁	最後一點為求平衡，延伸後比上方的「目」更靠右。
薄		蒲 → 蒲	「艹」字頭很難壓太扁，所以找下方的「浦」下手。	寸	橫畫寫長做主筆。
醜		鬼	鬼伸出的腳把「酉」挑起來。	鬼	接合處稍往下。

顔	顔	諺	薄	薄	蒲	醜	醜	醒
頁	彥	願	溥	寸	簿	鬼	酉	酵
頁	彥	顥	溥	蒲	溥	鬼	酉	饞
頁	彥	頗	寸	蒲	尋	鬼	酉	魏

為什麼會說
紅顏薄命呢
因為沒人在意
醜的活多久

很多人喜歡說自己一無所有

我就覺得奇怪

你除了有病之外

還有雙下巴啊

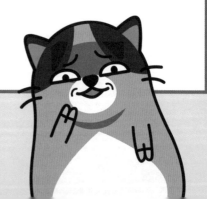

很	多	人	喜	歡	說	自	己	一
無	所	有	我	就	覺	得	奇	怪
你	除	了	有	病	之	外		
還	有	雙	下	巴	啊			

● 重點字結構解析

所		斤	因左方的撇向中線溜去，所以最後一筆懸針要拉長，把往左跑的重心墜回來。		
還		睘	被包在辵部中，所以筆畫都不伸展，留給下方的平捺展現。	睘	正常單寫。
雙		隹	距離差不多（均間）。	雙	上方部件要比下方大一些。 捺畫延伸而出。

所	所	昕	還	還	還	雙	雙	隻
斤	戶	旂	睘	辶	適	又	雔	燮
斤	戶	啟	睘	辶	環	又	雔	叟
斤	戶	拆	睘	辶	鬟	又	雔	變

很多人喜歡說自己一
無所有我就覺得奇怪
你除了有病之外
還有雙下巴啊

現在人聯絡的方式越多

卻越難聯絡到一個人

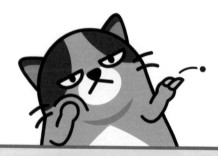

現在人
聯絡的方式越多
卻越難
聯絡到一個人

● 重點字結構解析

聯		絲	往上斜排。	业	至少要和左方的「耳」懸針一樣長。
絡		終	要夠長，右方伸展全靠這一捺。 下方是不寬的「口」。	夊	避左方，所以不伸展。
方		方	單寫「方」字時，為了穩定，下方要成椎狀，因此左方撇收得比最後的鉤高。		

聯	聯	柳	絡	絡	洛	方	方	旁
絲	耳	聊	各	糸	咯	𠃍	亠	肪
絲	耳	犢	各	糸	格	𠃍	亠	於
絲	聯	聽	各	糸	烙	𠃍	亠	髣

現在人
聯絡的方式越多
卻越難
聯絡到一個人

以前我以為錢可以買到一切

後來才發現沒有辦法

因為我錢不夠

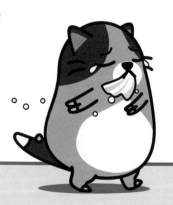

以 前 我 以 為 錢
可 以 買 到 一 切
後 來 才 發 現 沒 有 辦 法
因 為 我 錢 不 夠

● 重點字結構解析

後		彳 「ㄠ」位置較高。　　ㄅ　弧線。
辦		辛 力 辛　三部件組合字要注意各自拉長。
夠		句 ㄅ 角度較垂直。

後	後	復	辦	辦	辦	夠	夠	拘
复	彳	復	辦	辛	辯	句	多	鉤
复	彳	徽	辦	辛	瓣	句	多	狗
复	彳	從	辛	辛	辮	句	多	啕

以前我以為錢
可以買到一切
後來才發現沒有辦法
因為我錢不夠

雖然努力沒有什麼幫助
但是過程很重要

你可以發現自己真的是弱爆了

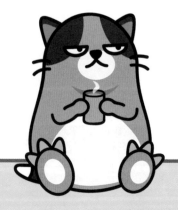

雖	然	努	力	沒	有	什	麼	幫
助	但	是	過	程	很	重	要	
你	可	以	發	現				
自	己	真	的	是	弱	爆	了	

● 重點字結構解析

努		○ 奴	下方有「力」，所以把空間讓出來，不寫出捺。	× 努	太長的捺會壓縮下方空間。
幫		封	因下方仍有部件，「封」寫得扁且開。	巾	一樣因空間而壓扁。
弱		弓	左方的「弓」小，右方的大。		

努	努	帑	幫	幫	鞪	弱	弱	溺
力	奴	怒	帛	封	鞾	弓	弓	嫋
力	奴	弩	帛	封	綿	弓	弓	粥
力	奴	孥	帛	封	錦	弓	弓	弼

雖然努力沒有什麼幫助但是過程很重要你可以發現自己真的是弱爆了

大多數愛嚷嚷做自己的

不過是因為能力太差

無法扮演好社會的角色而已

大	多	數	愛	嚷	嚷	做	自	己
的	不	過	是	因	為			
能	力	太	差	無	法	扮	演	好
社	會	的	角	色	而	己		

● 重點字結構解析

嚷		亩 因下方還有許多筆畫，所以要寫扁一些。	裵 距離大致相同。接在同一點。
差		差 事先留好「工」的位置。	差 「工」的中軸和上方不對正。
法		去 右方可以延展出去，左方要讓空間給「氵」，所以不過於舒張。	厶 上挑。　八 斜下點。

嚷	嚷	攘	差	差	羞	法	法	祛
裹	口	讓	工	羊	羌	去	氵	絓
裝	口	釀	工	羊	恙	去	氵	詁
裝	口	孃	工	羊	姜	去	氵	咕

大多數愛嚷嚷做自己

的不過是因為

能力太差無法扮演好

社會的角色而已

誰說我是三分鐘熱度

連一分鐘都不用我就放棄了

誰 說
我 是 三 分 鐘 熱 度
連 一 分 鐘 都 不 用
我 就 放 棄 了

● 重點字結構解析

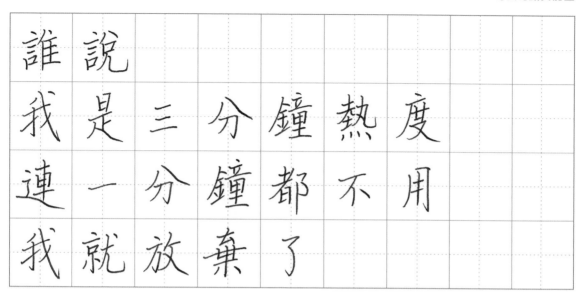

熱		為了遷就各自左、右方仍有部件，所以向中央的筆畫都不伸展。
鐘		「金」做部首時，往中線的筆畫都收斂。　　←最長　←次長
放		離中線稍有距離，下方的鉤可以延伸得較長，也可以直接切齊左方的撇尾。　　繞過中線。

熱	熱	熟	鐘	鐘	僮	放	放	收
灬	埶	勢	童	金	撞	攵	方	牧
灬	執	塾	童	金	幢	攵	方	族
熱	執	摯	童	金	瞳	攵	方	旅

誰說
我是三分鐘熱度
連一分鐘都不用
我就放棄了

有些人的是非觀念很清楚

就是只准別人說他是

不准別人說他非

有 些 人 的
是 非 觀 念 很 清 楚
就 是 只 准 別 人 說 他 是
不 准 別 人 說 他 非

● 重點字結構解析

字		筆法一	說明一	筆法二	說明二
非			先直下，後面才開始彎曲。	非	此處採標準字的「非」是因為大多數人比較習慣書法的「非」，此處幾乎不彎。
楚		林	往上斜。		正好搭配這個小斜坡。
准		准	「隹」的「丿」寫長了會和旁邊的「冫」打架。	隹	所以故意寫短讓出空間。

075

非	非	排	楚	楚	禁	准	准	雄
氵	川	徘	走	楚	婪	佳	亻	雅
氵	川	誹	走	林	旋	佳	注	冰
氵	川	啡	足	林	壹	佳	冫	凌

有些人的
是非觀念很清楚
就是只准別人說他是
不准別人說他非

大多數的冷眼旁觀

都只是無能為力而已

大 多 數 的 冷 眼 旁 觀

都 只 是 無 能 為 力 而 已

● 重點字結構解析

冷		亽	起筆的位置比上方點更偏左側。	令	往左方的撇畫收縮。
旁		立	「宀」寫寬。	方	從中間起筆，在中間彎鉤。
力		丁丁	豎要直一點。	力力	太往內，字看起來像要倒下一般。

冷	冷	伶	旁	旁	傍	力	力	勇
令	冫	泠	㐄	方	蒡	丁	ノ	勉
令	冫	聆	亭	方	帝	丁	ノ	勛
令	冫	蛉	立	㐄	房	丁	ノ	勤

大多數的冷眼旁觀
都只是無能為力而已

很多人說懂了

不過是放棄理解了

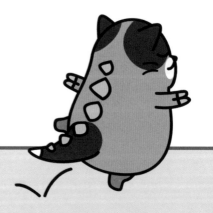

很 多 人 說 懂 了
不 過 是 放 棄 理 解 了

● 重點字結構解析

懂		重	有許多橫畫隔出的空間，要盡量讓間距相等。		
棄		棄	誇張的長橫畫。	𠂆 𠂇	這裡往上斜比較好接下一點。
解		角	非標準用法。	解	懸針比左側長。

懂	懂	種	棄	棄	案	解	解	觥
菫	忄	腫	棄	奈	葉	羋	角	觚
菫	忄	鍾	查	枼	槳	羋	觓	繲
菫	忄	熯	查	奎	柔	羋	觧	犀

很多人說懂了
不過是放棄理解了

我耳根子其實很軟

只要別人強硬點

我就屈服了

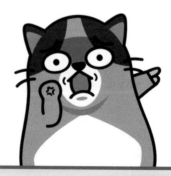

我 耳 根 子 其 實 很 軟

只 要 別 人 強 硬 點

我 就 屈 服 了

● 重點字結構解析

強		弓口	非標準字。 「口」的位置比左方的「弓」高。	斜上挑。山 斜下點。	
屈		出	出筆時，往斜上方。	出 再用斜下點拉回平衡。	
服		月	「月」要離中線稍遠，把右方空間讓出來。	服 此畫圓弧。	

強	強	弘	屈	屈	居	服	服	朕
虽	弓	弦	出	尸	尿	艮	月	謄
虽	弓	襁	出	尸	尾	艮	月	朧
虽	弓	繈	出	尸	居	艮	月	謄

我耳根子其實很軟

只要別人強硬點

我就屈服了

眼看也快畢業了

沒什麼東西好送老師

只好把他教的東西還他了

眼 看 也 快 畢 業 了
沒 什 麼 東 西 好 送 老 師
只 好
把 他 教 的 東 西 還 他 了

● 重點字結構解析

看		上半部的動態。 斜撇的動態。		因上半部三橫往上斜,所以右下的結束筆畫延伸得較長,讓字穩定。
也		浮鵝鉤若寫得大,可以從中線左側開始,較易平衡其強烈的視覺效果。		
師		突出一點點。		懸針穿破此線,有強調效果。 整體結構,大約對齊這裡。

看	看	舂	也	也	它	師	師	帥
目	手	盾	乜	也	他	帀	臼	獅
目	手	眉	乜	也	匜	帀	臼	篩
盾	手	春	乜	也	乜	帀	臼	官

眼看也快畢業了
沒什麼東西好送老師
只好
把他教的東西還他了

喜歡的東西那麼多
你都買不起了

喜歡的人就一個

你怎能奢望在一起

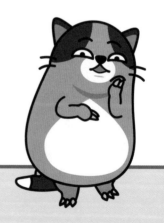

喜	歡	的	東	西	那	麼	多
你	都	買	不	起	了		
喜	歡	的	人	就	一	個	
你	怎	能	奢	望	在	一	起

● 重點字結構解析

買	貝	「貝」在很多時候都能當部件，在下方時要注意底部撇、點要比上方寬。
能	匕 ←上方的「匕」收攏較小，且不出鉤。 匕 ←下方的「匕」就有鉤的表現空間。	
奢	大 故意外移接合處，下方空間才夠用。	者 上方被限制所以寫小。 下方「日」寫得寬可以支撐。

買	買	賈	能	能	態	奢	奢	著
貝	罒	觜	匕	月	罷	者	大	薯
貝	罒	羅	匕	月	熊	者	大	奈
貝	罒	罰	匕	月	襬	者	夆	夯

喜歡的東西那麼多
你都買不起了
喜歡的人就一個
你怎能奢望在一起

你這麼成熟懂事

應該沒什麼人疼你吧

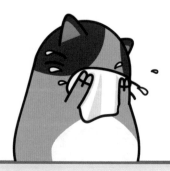

你 這 麼 成 熟 懂 事
應 該 沒 什 麼 人 疼 你 吧

● 重點字結構解析

成		﹀→厂	這裡使用了非標準寫法，但較容易掌握的筆順。	戌	斜鉤要比較長。
應		雁	短一點的撇較好控制。	心	為了壓扁後寬度足夠，這一點，我點得較平。
疼		疼	較長的捺。	疼	二點的方向不同。

成	成	戍	應	應	慈	疼	疼	疹
戈	方	戌	心	雁	慈	冬	疒	疚
戈	方	戒	心	雁	鷹	冬	疒	疥
戈	方	或	心	應	膺	冬	疒	瘵

你這麼成熟懂事
應該沒什麼人疼你吧

身邊總有這樣的人

明明自己事情都做不好

卻總是喜歡教別人怎麼做事

身	邊	總	有	這	樣	的	人
明	明	自	己	事	情	都	做 不
好	卻	總	是	喜	歡		
教	別	人	怎	麼	做 事		

● 重點字結構解析

邊		以「⼂一」為界，上下等高。 注意中線位置，上下結合要緊密。	
總		「心」在單獨寫時，三點往上斜。　　當部件時就徹底壓平。	
有		標準筆順先橫再撇。 書法常用先撇再橫。　　不論何者，撇不宜太長。	

103

邊	邊	邃	總	總	偬	有	有	侑
辶	募	邀	恖	糸	聰	冇	一	宥
辶	募	逢	恖	糸	聽	冇	一	鮪
辶	募	透	恖	絪	嗯	冇	一	賄

身邊總有這樣的人
明明自己事情都做不
好卻總是喜歡
教別人怎麼做事

我以為自己長得很耐看

沒想到別人看我幾分鐘就受不了

我	以	為	自	己			
長	得	很	耐	看			
沒	想	到	別	人	看	我	
幾	分	鐘	就	受	不	了	

● 重點字結構解析

自	目 因為「丿」的緣故，「目」的左上角被佔掉了。 拉長一點點。	
幾	絲 往上斜 等一下可用斜鉤帶回。	幾 斜鉤超過左側長度。
不	才 筆畫約在中點相接。	不 交會點在格子正中央。

107

自	自	息	幾	幾	纖	不	不	丕
目	ノ	臭	丆	絲	機	卜	丁	哑
目	ノ	夏	丆	樂	箋	卜	丁	否
目	亻	咱	丆	絲	葰	卜	丁	歪

我以為自己
長得很耐看
沒想到別人看我
幾分鐘就受不了

長越大

陪你過生日的人越多

慶祝的時間卻越短

越長大
陪你過生日的人越多
慶祝的時間卻越短

● 重點字結構解析

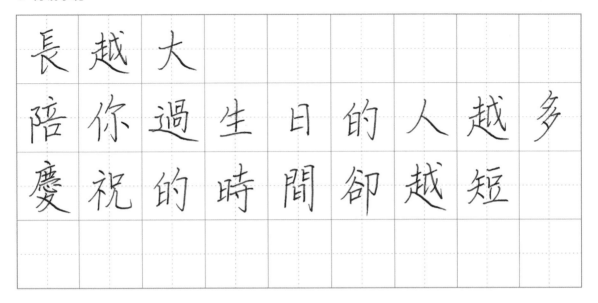

越		走 刻意拉長，以清出承載空間。	越 鉤不可太長，會和下方的捺打架。
過		過 提早收筆，提供平捺抬頭空間。	過 上抬。
慶		短撇 慶 約三等份。捺是要強調的筆畫，可以長一點點。	

越	越	趕	過	過	迂	慶	慶	夐
戉	走	趁	咼	之	迴	夂	鹿	愛
戉	走	趙	咼	之	鍋	爰	鹿	憂
戉	走	趣	咼	之	渦	愛	應	鹿

長越大
陪你過生日的人越多
慶祝的時間卻越短

很多人不是愛逞強

而是沒有人發現他撐不下去

很 多 人 不 是 愛 逞 強

而 是 沒 有 人

發 現 他 撐 不 下 去

● 重點字結構解析

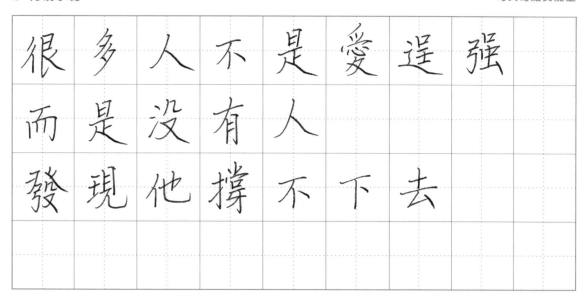

愛		愛　大約相等。所以「心」寫到中線上方最佳。	刀　圓滑弧線。
發		癶　這兒只有這麼多空間可用。	發　角落用長點佔到最滿。
撐		扮　中線	尚　二豎沒有對齊。

愛	愛	瞹	發	發	登	撐	撐	擋
受	么	璦	殳	癶	癸	掌	扌	檔
受	么	嬡	殳	癶	廢	掌	扌	穿
夊	么	靉	殳	癶	醱	掌	揞	芽

很多人不是愛逞強

而是沒有人

發現他撐不下去

我一直覺得自己力氣很大

一個人居然可以扯全公司的後腿

我	一	直	覺	得					
自	己	力	氣	很	大				
一	個	人	居	然	可	以			
扯	全	公	司	的	後	腿			

● 重點字結構解析

覺		覺	「覺」很容易寫得頭重腳輕， 可利用格子中線抓準上、下部件的大小。		
然		然	寫成長點。	然	㇒㇔㇔㇏ 長、短、短、長。
以		以	筆畫之間收緊， 以致右下空虛。	以	點下去後，字體重新平衡。

覺	覺	攬	然	然	烈	以	以	似
見	與	覽	夗	然	煦	火	ㄴ	妣
見	與	釁	太	外	祭	火	ㄴ	苡
見	與	釁	灬	夕	燃	人	ㄴ	笟

我一直覺得
自己力氣很大
一個人居然可以
扯全公司的後腿

要是你習慣了孤單一人

你就會發現

這種與世無爭的感覺真是太爽了

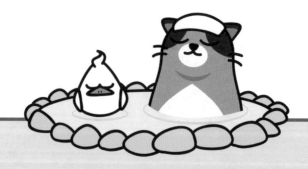

要是你習慣了孤單一
人你就會發現
這種與世無爭的感覺
真是太爽了

● 重點字結構解析

習		羽	二個「习」大小不同，右側較大。	白	「丿」佔去「日」的左上角，結合更密。
孤		孑	斜撇往上。	孤	比一般的捺更豎立。
與		舁 收窄。		舁 □□□ 三個部件寬度應相等。	

習	習	皆	孤	孤	弧	與	與	興
白	羽	皙	瓜	孑	呱	六	輿	譽
白	羽	翌	瓜	孑	瓢	六	輿	舉
白	羽	翚	瓜	孑	匏	六	兵	釁

要是你習慣了孤單一
人你就會發現
這種與世無爭的感覺
真是太爽了

有人說我不好相處

那是因為我沒有想要跟你相處啊

有	人	說	我	不	好	相	處	
那	是	因	為					
我	沒	有	想	要				
跟	你	相	處	啊				

● 重點字結構解析

為		丿 此撇不會太圓滑，寫得稍直可以留空間給右側。	為 此鉤寫得比上方寬有助穩定。
想		想 這二點使得下方的「心」比上方的「相」寬，也是求穩定用。	
要		女 「女」字在下方時要寫得稍扁。	女 尾畫稍拉長可幫助全字穩定。

為	為	烏	想	想	悠	要	要	票
為	为	焉	心	相	慇	女	西	粟
為	为	偽	息	相	慾	女	西	耍
冊	为	鄒	忑	相	態	女	西	妾

有 人 說 我 不 好 相 處

那 是 因 為

我 沒 有 想 要

跟 你 相 處 啊

有些人總是喜歡為別人著想

但別人根本不需要你為他們想

有 些 人 總 是 喜 歡

為 別 人 著 想

但 別 人 根 本 不 需 要

你 為 他 們 想

● 重點字結構解析

些		此	此處因左方的「止」上撇而有空隙。	此	第一橫因此上靠。
著		夫	此處的斜撇因從右到左穿透全字，因此比「广」的斜撇更長。		
本		本	底部不需切齊亦可穩定，記得中豎要最低收筆，讓底部成三角狀。		

131

些	些	眥	著	著	箸	本	本	笨
二	此	紫	日	芰	署	人	十	苯
二	此	柴	日	芏	暑	人	十	缽
二	此	貲	日	芏	薯	人	十	体

有些人總是喜歡
為別人著想
但別人根本不需要
你為他們想

你說爛泥扶不上牆

我當爛泥好好的

誰叫你把我扶上牆呢

你 說 爛 泥 扶 不 上 牆
我 當 爛 泥 好 好 的
誰 叫 你 把 我 扶 上 牆 呢

● 重點字結構解析

泥		泥	因為右下方上有「乚」鉤，所以中央斜撇不拉太長。	乚	標準字此處為短橫，我寫成撇是覺得較易掌握。
爛		爛	因左右部件筆畫差異很大，故不採左右均分空間。中央線通過的是「門」的左扇中心。		
誰		隹	「隹」出現在右偏旁時，此處通常會寫得突出些。		

泥	泥	呢	爛	爛	欄	誰	誰	推
尼	氵	妮	闌	火	钄	隹	言	唯
尼	氵	怩	闌	火	孄	隹	言	椎
尼	氵	旎	闌	燺	瀾	隹	言	雉

你說爛泥扶不上牆
我當爛泥好好的
誰叫你把我扶上牆呢

長大後才知道

原來不是年紀到了

就都會結婚

長 大 後 才 知 道

原 來 不 是 年 紀 到 了

就 都 會 結 婚

● 重點字結構解析

道		道	平捺時寫成抬頭狀，字體較活潑。

| 就 | | 京 | 「京」的右側筆畫收縮以讓出空間。 | 就 | 接合處壓低，讓此鉤下沉。 畫提高，讓右方撇通過。 |

| 結 | | 結 | 標準字右上是「士」。 | 結 | 變成「土」後，長橫居中較易平衡。（古法多寫做此） |

道	道	馗	就	就	蹴	結	結	桔
首	辶	退	尤	京	勍	吉	糹	拮
首	道	逞	尤	京	魷	吉	糹	詰
首	道	遑	尤	京	扰	吉	結	咭

長大後才知道
原來不是年紀到了
就都會結婚

很多人喜歡問自己做錯了什麼

但事實上他們根本沒做對什麼

很	多	人	喜	歡	問			
自	己	做	錯	了	什	麼		
但	事	實	上					
他	們	根	本	沒	做	對	什	麼

● 重點字結構解析

喜	誇張。→ 喜	喜字有許多橫向的筆畫，選擇最後一橫拉長做主筆，其它寫窄以示區別。
歡	歡	歡字的左右二邊部件筆畫落差大，利用中線來抓準彼此位置。左方「雚」筆畫多，結構要收縮擠緊，右方「欠」的筆畫可以舒長。
麼	麼	字體中若有「广」，請注意斜撇的長度。因它在左方，如果太長，字體平衡易向左倒。（大部分字體都是向右方延伸，左撇寫長如果功力不夠，容易顯得失衡。）

喜	喜	嘉	歡	歡	觀	麼	麼	摩
豆	吉	臺	欠	雚	鸛	幺	麻	麾
豆	吉	壺	欠	雚	砍	幺	麻	糜
豆	吉	壽	欠	雚	欲	幺	麻	魔

144

很多人喜歡問

自己做錯了什麼

但事實上

他們根本沒做對什麼

我常勸人做事一定要三思而後行

不做行不行

給別人做行不行

改天做行不行

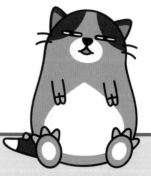

我	常	勸	人	做	事	一	定	要
三	思	而	後	行				
不	做	行	不	行	給	別	人	做
行	不	行	改	天	做	行	不	行

● 重點字結構解析

常		常	到這為止都和「當」很像，除了此鉤要明顯，最後一豎（懸針）也要成錐狀底部。	
行		行	如果這邊的空間連成一線，那整個字的視覺重量會被上抬。	行 錯開反而穩定，右下豎鉤不會太長。
給		糸 往上點。		合 配合左側偏旁，「合」字左方收縮。

常	常	棠	行	行	竹	給	給	絡
巾	当	裳	亍	彳	衍	合	糹	絞
巾	当	希	亍	彳	術	合	絽	蛤
吊	尚	幣	亍	彳	衡	合	絽	拾

我常勸人做事一定要
三思而後行
不做行不行給別人做
行不行改天做行不行

俗話說
萬事起頭難

過了之後就會變得更難

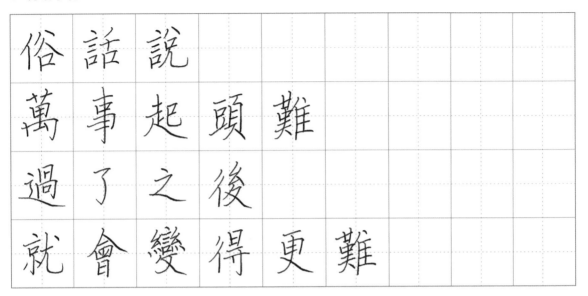

俗話說
萬事起頭難
過了之後
就會變得更難

● 重點字結構解析

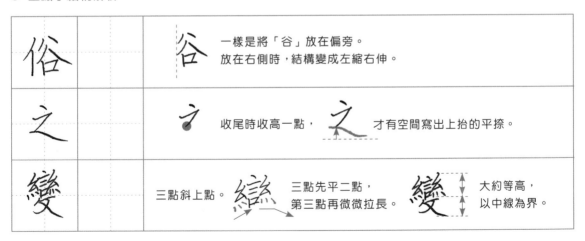

俗		谷	一樣是將「谷」放在偏旁。 放在右側時，結構變成左縮右伸。
之		之	收尾時收高一點， 才有空間寫出上抬的平捺。
變		三點斜上點。　戀　三點先平二點， 第三點再微微拉長。　變　大約等高， 以中線為界。	

俗	俗	浴	之	之	乏	變	戀	戀
谷	亻	容	乀	ラ	芝	夊	戀	彎
谷	亻	裕	乀	ラ	眨	夊	戀	戀
谷	亻	峪	乀	ラ	没	夊	戀	樂

152

俗話說
萬事起頭難
過了之後
就會變得更難

你心掛念放不下他

他卻已經把你放下

你 心 掛 念 放 不 下 他
他 卻 已 經 把 你 放 下

● 重點字結構解析

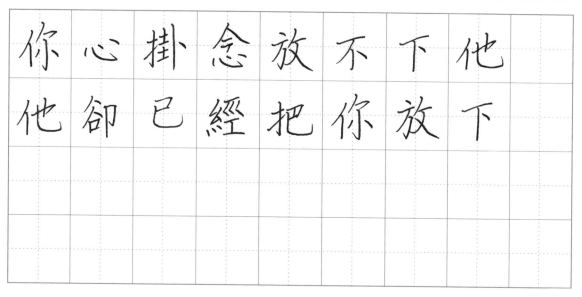

掛		掛	寫得較左側長。	掛	格子點在中央位置。
卻		谷	偏旁時，「谷」的左方伸長，右方收縮。	谷	單獨寫是這樣。
經		糸	斜向上點。	巜	最後一個「く」，尾畫最長。

掛	掛	褂	卻	卻	郤	經	經	陘
卦	扌	罫	ㄗ	谷	欲	巠	糹	涇
卦	挂	趏	ㄗ	谷	卸	巠	紅	輕
卦	掛	訃	ㄗ	谷	卯	巠	經	脛

你心掛念放不下他
他卻已經把你放下

其實世界就是我們的遊樂場

只是大部份的人是工作人員

其	實	世	界				
就	是	我	們	的	遊	樂	場
只	是	大	部	份	的	人	
是	工	作	人	員			

● 重點字結構解析

實		宙 横畫寫長，比上方「宀」寬。	貝 下方為了支撐，要比上方的「目」寬。
世		廿 右邊比較長。	世 一筆完成，先寫豎畫，到下方頓一下就直接往右方橫出。
界		田 注意右下角接合位置，横折的筆畫較長。	介 左右的長度要做出落差。

寶	寶	寶	世	世	諜	界	界	畏
貝	宓	寶	凵	一	絏	介	田	畍
貝	宓	寶	凵	一	屟	介	田	芥
宀貝	宀	賽	乚	一	泄	介	田	介

160

其實世界
就是我們的遊樂場
只是大部份的人
是工作人員

如果你一直很胖

代表著一直有個人在寵你

如果你一直很胖
代表著
一直有個人在寵你

● 重點字結構解析

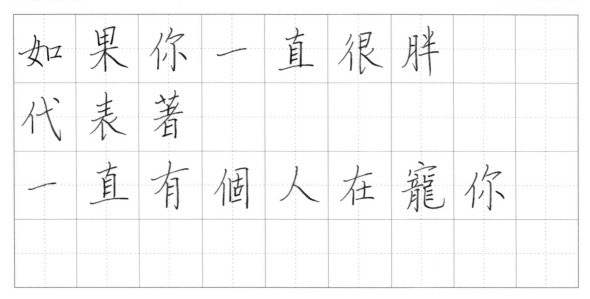

如		長 → 女 [部首]　女 [正常]		「女」當部首用時，可以將左半部舒長，右半部收縮，以配合右側部件。
表		丰　撇畫並不和上方豎畫相連。	表　鉤也向左側偏，讓出右側空間，使捺畫得以伸展。	
寵		宀　上方「宀」頭要扁，讓出空間給下方筆畫很多的龍字。	乚　此鉤是本字重點，可以超出上方「宀」的覆蓋範圍，以達誇張效果。	

籠	寵	寵	毒	表	表	始	如	如
寵	宀	龍	素	主	仜	知	女	口
龕	宀	龍	責	主	仜	加	女	口
攏	宀	龍	裏	主	仜	姑	女	口

如果你一直很胖
代表著
一直有個人在寵你

大多數人的生活
都像是童話故事一樣

只是都只有開頭而已

大 多 數 人 的 生 活
都 像 是 童 話 故 事 一 樣
只 是 都 只 有 開 頭 而 已

● 重點字結構解析

多		夕夕 上　下	第二個「夕」的撇要 比第一個長。		
都		者	切齊中線。	者	右半部件「阝」 起筆的位置比較低。
樣		木	當部首寫筆畫要縮短。	永	右下「永」的尾捺 是視覺重點。

多	多	夥	都	都	耶	樣	樣	漾
夕	夕	移	阝	者	邪	羕	木	橫
夕	夕	磙	阝	者	郭	羕	木	羕
夕	夕	㳠	阝	者	郵	羕	样	詠

大多數人的生活
都像是童話故事一樣
只是都只有開頭而已

我爸爸常跟我說

做人不要一直跟別人比較

一直輸感覺很差的

我 爸 爸 常 跟 我 說

做 人 不 要

一 直 跟 別 人 比 較

一 直 輸 感 覺 很 差 的

● 重點字結構解析

爸		父	右點比較高。 左撇反而較長。	爸	因為下方還有視覺很強的「巴」鉤,所以把右下方的視覺重點讓出來。
做		做	除了「丿」寫得較圓滑,它往「古」的下方延伸,可以讓視覺更緊密。		
感		怘	此字有斜鉤,斜鉤視覺強烈,所以其它筆畫要預先靠緊,左下方的「心」也要壓扁。		

爸	爸	斧	做	做	傲	感	感	撼
巴	父	爹	攵	亻	攸	戈	忘	憾
巴	父	釜	攵	估	候	戈	后	咸
巴	父	爺	故	佼	估	戈	后	威

我爸爸常跟我說

做人不要

一直跟別人比較

一直輸感覺很差的

長得胖的好處
就是逛街看到好看衣服時
基本上不需要看價錢

因為根本沒我的尺寸

長	得	胖	的	好	處	就	是	
逛	街	看	到	好	看	衣	服	時
基	本	上	不	需	要	看	價	錢
因	為	根	本	沒	我	的	尺	寸

● 重點字結構解析

逛		逛	重點要收在比右側高一點的地方，才有平捺抬起的效果。	逛	
街		彳	下撇較長。 接在撇畫中央處。	街	起筆較低，大約切齊「土」的首橫。 鉤要強烈視覺，比左方「彳」更長。
衣		衣	接在同一點， 大概和水平標線同高， 但接合點靠左。	衣	底部以中央鉤最長， 成錐狀結構。

逛	逛	逝	街	街	衙	衣	衣	哀
狂	辶	避	圭	行	衛	𧘇	亠	袋
狂	辶	邀	圭	行	術	𧘇	亠	裹
狂	辶	遜	圭	行	衡	𧘇	亠	滾

長得胖的好處就是
逛街看到好看衣服時
基本上不需要看價錢
因為根本沒我的尺寸

分享個同理心的好觀念

當你跟你討厭的人說話時

他也很痛苦喔

分享個同理心的好觀
念當你跟你討厭的人
說話時
他也很痛苦喔

● 重點字結構解析

分		八	寫得比正常的「八」更開，以容納下方的「刀」。
			中線對準位置在右方的「乀」頭。
念		今	下半部故意切齊，為了容納「心」。　今 正常，未切齊。　心 也要壓扁結構。　心 下方鉤的二種表現。
說		言	對齊看不見的線，讓出右側空間。　兌 鉤的起筆稍偏下，未和上方「口」結合。

分	分	公	念	念	余	說	說	稅
刀	八	兮	心	念	侖	兑	言	蛻
刀	八	岔	心	今	愈	兑	言	悅
刀	八	忿	心	今	愁	兑	言	銳

分享個同理心的好觀
念當你跟你討厭的人
說話時
他也很痛苦喔

每個人都有自己的地雷

尊重別人的地雷才能好好的相處

我的地雷就是跟你相處

每	個	人	都	有	自	己	的	地
雷	尊	重	別	人	的	地	雷	才
能	好	好	的	相	處	我	的	地
雷	就	是	跟	你	相	處		

● 重點字結構解析

別		別	距離大約相等。	別	右方的「刂」上下皆比左側長。
好		女	柔軟的弧線。	好	兩橫畫互相錯開。
跟		跟	中線在「艮」的豎鉤，而非在足、艮之間。	跟	豎鉤最長，讓底部呈椎狀。

別	別	捌	好	好	妨	跟	跟	根
刂	另	拐	子	女	奶	艮	𧾷	狠
刂	另	邵	子	女	妙	艮	𧾷	趴
刂	另	伽	子	女	姨	艮	𧾷	跌

184

每個人都有自己的地
雷尊重別人的地雷才
能好好的相處我的地
雷就是跟你相處

別輕易放棄你的夢想
要好好堅持下去

多年之後

才能證明你真的是在做夢啊

別	輕	易	放	棄	你	的	夢	想
要	好	好	堅	持	下	去		
多	年	之	後	才	能	證	明	
你	真	的	是	在	做	夢	啊	

● 重點字結構解析

易	易 易	這一橫折勾要寫得比旁邊兩撇更直立。	短⟶ 長⟶ 勿
堅	臤	選擇拉長捺，其它筆畫收縮。	堅 也可以縮短捺（改長點）。然後拉長尾橫。
證	太高⟶ 癶	如果起筆和左側切齊，右側二點反而太高。	正常⟶ 癶 低起筆，二點才正常。

187

易	易	曷	堅	堅	型	證	證	蹬
勿	日	昌	臤	堅	坴	登	諮	橙
勿	日	笏	臤	堅	監	登	諮	磴
勿	昜	昜	坙	臤	擎	登	言	鐙

別輕易放棄你的夢想
要好好堅持下去
多年之後才能證明啊
你真的是在做夢啊

我媽常跟我說

找女朋友啊
不要光是看人家的外表而已

還要看看自己的外表

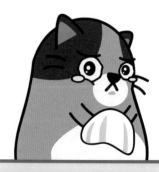

我 媽 常 跟 我 說 找 女 朋
友 啊 不 要 光 是 看 人 家
的 外 表 而 己 的 還 要 看 看 自 己 的 外 表

● 重點字結構解析

我		手	此橫畫一開始要留下適當長度，大概比例為中線左：右為 2：1。	我	橫畫抓這個長度，不更加延伸，是因為字中有斜鉤時，斜鉤會很長，不搶斜鉤風采。
友		又	「ㄋ」線條可以彎得圓滑，因為等一下它要和視覺效果非常強的捺畫交叉。		
家		丂	「ㄋ」大約從「丿」的中央起筆，「丿」也從橫畫中央起筆。	丂	中線是重要參考。 鉤彎曲時，壓過一點點中線。

我	我	找	友	友	灰	家	家	豢
戈	手	伐	又	ナ	存	豕	宀	豪
戈	手	戕	又	ナ	爰	豕	宀	嫁
戈	手	戴	又	ナ	受	豕	宀	稼

我媽常跟我說找女朋
友啊不要光是看人家
的外表而已
還要看看自己的外表

有時候覺得工作很煩
就找個地方旅遊吧

把錢花光後
就會認命的工作了

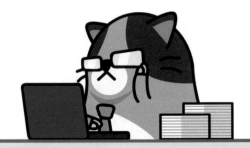

有時候覺得工作很煩
就找個地方旅遊吧
把錢花光後
就會認命的工作了

● 重點字結構解析

認		忍	「忍」因為是右偏旁，所以左邊切齊。 鉤誇張，所以比上方的結構長。	忍	點得稍平。
命		命	此捺為主筆。 下方懸針縮短，讓上方的捺表現。		
作		作	右側的「乍」比較長。 上下各突出一點點。	乍	← 短 ← 長

認	認	詔	命	命	合	作	作	咋
認	認	誌	亽	令	拿	乍	仔	酢
訒	訜	忍	亼	命	倉	乍	作	鮓
忍	言	唸	合	叩	俞	亻	作	昨

有時候覺得工作很煩
就找個地方旅遊吧
把錢花光後
就會認命的工作了

每天寫點負能量

作者： 鍵人（林育聖）、丹硯

責任編輯：陳盈華、楊淑媚

美術設計：Rika Su

校對：陳盈華、楊淑媚

行銷企劃：王聖惠、黃筱涵

董事長：趙政岷

第五編輯部總監：梁芳春

出版者：時報文化出版企業股份有限公司

108019 台北市和平西路三段二四〇號七樓

發行專線：（〇二）二三〇六一六八四二

讀者服務專線：〇八〇〇一二三一一七〇五、（〇二）二三〇四一七一〇三

讀者服務傳真：（〇二）二三〇四一六八五八

郵撥：一九三四四七二四時報文化出版公司

信箱：一〇八九九臺北華江橋郵局第九九信箱

時報悅讀網：http://www.readingtimes.com.tw

電子郵件信箱：yoho@readingtimes.com.tw

法律顧問：理律法律事務所　陳長文律師、李念祖律師

印刷：和楹印刷股份有限公司

初版一刷：二〇一七年一月二十日

初版五刷：二〇二一年四月一日

定價：新台幣三五〇元

時報文化出版公司成立於一九七五年，
並於一九九九年股票上櫃公開發行，於二〇〇八年脫離中時集團非屬旺中，
以「尊重智慧與創意的文化事業」為信念。

每天寫點負能量 / 鍵人（林育聖），丹硯作.
-- 初版 . -- 臺北市：時報文化，2017.01
　面；　公分
ISBN 978-957-13-6881-8(平裝)

1. 習字範本

943.97　　　　　　　　　　105024885

狗都沒有我累

貓都沒有你任性

胖的人更有意志力
我們是堅持不瘦

你想得美
但長得醜啊

不努力
會很輕鬆喔

你人真好
難怪沒人愛